猶之惠風：

福建師範大學文學院書藝作品集

前言

一九六三年，錢穆先生在《學問之入與出》中談道：「現代學術界最不好的風氣，乃是先將學問分成類，再把自己限在某一類中。只知專門，不求通學。因此今日之專門家，反而不能成一家言。」這樣的判斷，當用來對照新時期以來的書法發展，尤其當下的書壇現狀時，竟然神奇地吻合：今天的書法家，確乎已成為單純的書寫者的代名詞，附著在書寫行為後面的巨大的文化磁場似乎正在被一點一點地忽略、剝離。這樣的狀況是值得思索的。應該看到，儘管書法的表現離不開技法的探討，但好的書法又從來就不僅僅是舞槍弄棒和花拳繡腿，它應該是極其豐富的精神的外化形式。因此，我們呼喚別一種新鮮的但同時又是久違了的書寫風貌。這也是我們編輯這部《猶之惠風》的一個初衷。這部集子中的作者，在書寫者這一身份以外，大部分都有另一重身份，那就是讀書人的身份，並且其中

有不少在各自從事的研究領域成就斐然。這中間有書法學者、文學史家，也有散文家和詩人，可謂鬱鬱乎文，各有所專，各擅勝場。書法的表現、作品的境界和格局，很大程度上要回歸到書寫主體本身，有什麼樣的人，就有什麼樣的書法。「反身而誠」，或也可以形容書寫主體精神內蘊同書寫行為須臾不可分割的重要關聯。這裡的討論無關乎道德層面上的價值評判，而純粹指向學理上的和美學上的訴求。蘇東坡〈和子由論書〉所謂「吾雖不善書，曉書莫如我。苟能通其意，常謂不學可。」實際上也道出了學養、見識在書法創作中的至高無上的地位。從這個角度來看，那些汲汲於工匠式的技法推敲而不顧其餘的做法應該是等而下之的了。相反，這個集子中所收錄的大多作者，在書法創作上既已有著專門家的鑑賞力和表現力，但又不拘泥於點畫推求，而是抱讀為養，務求深入，那麼，在他們

筆下，一種有別於時尚風氣的含蓄蘊藉和文氣氤氳的書法風神就尤其值得期待了。

因此，眼前這部集子，如果說它有其獨特性所在的話，這是顯見的一點。中文系一直是福建師大的大系，眼下的文學院亦是師大大院，講究學術、昌明文藝的傳統薪火相傳，從這裡走出一批又一批學界耆宿、文壇俊彥，書法創作對於他們中的很多來說是「餘事」，是他們建立在「讀書人」這一身份認同基礎之上的本色表達。但正因如此，這部集子中的諸多作品才爛然可觀。當然，應該看到，中文系、乃至文學院文脈、書法的發展、繁榮，從根本上又離不開母校的蔭庇。欣逢福建師大一一〇週年校慶，編成此集，獻禮母校，也獻給海內外廣大福建師大人。

福建師範大學文學院

目次

陳祥耀

字喆盫，一九二二年生，福建省泉州市人。無錫國學專修學校畢業。福建師範大學文學院教授（退休），中華詩詞學會名譽理事，中國韻文學會、福建省詩詞學會顧問，中國書法家協會會員，泉州市書法家協會顧問。享受國務院專家津貼。著作已刊行有《五大詩人評述》、《中國古典詩歌叢話》、《喆盫文存》、《喆盫詩合集》、《唐宋八大家文說》、《清詩精華》、《哲學文化晚思錄》。又刊有《喆盫書法選集》共五集。

右｜行書中堂　136cm×68cm

漁郎艇子入重湖老眼殷
勤看看渠看去看來覷怪
事化為獨雁立橫蘆

青楊誠齋詩 喆盦

左｜行書中堂　134cm×64cm
右｜隸書對聯　136cm×34cm×2

曹全碑集字

秦世燔燒文字在
漢家興建賸辭張

喆盦年九五書

採月攀星梦己圓天宮再造搭
飛船機裝箭發人為彈垂矢軀
浮境異仙向日多居輕制陰廿
年奮志善改壁神州蕩後憂科
牧此際欣燕六領先

神舟九號飛船載三人居空間站經十三日兩返　喆盦

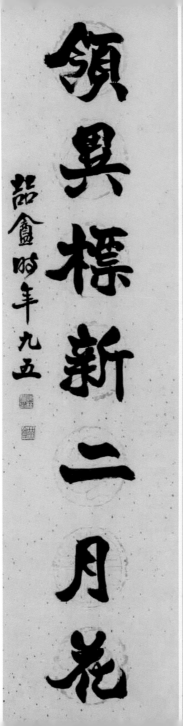

書鄭板橋句

刪繁就簡三秋樹

領異標新二月花

韶盦時年九五

行書對聯　136cm×34cm×2

林繼中

福建漳州人，一九四四年十二月生。中國大陸自己培養的首批文學博士，前漳州師院院長，二級教授，河北大學、福建師範大學博士生導師；中國辭賦學會顧問，中國杜甫學會副會長，首屆福建省古代文學研究會會長。主要著作有《中晚唐小品文選（注譯）》、《文化建構文學史綱（中唐—北宋）》、《杜詩趙次公先後解輯校》、《唐詩與莊園文化》、《詩國觀潮》、《唐詩：日麗中天》、《棲息在詩意中——王維小傳》、《文學史新視野》、《杜詩選評》、《文化建構文學史綱（魏晉—北宋）》、《激活傳統——尋求中國古代文論的生長點》等專著十六種，並在《文學評論》、《文學遺產》、《中州學刊》、《廈門大學學報》、《文藝理論研究》、《文史哲》、《中國文哲專刊》、《東南學術》等刊物上發表學術論文一百四十餘篇，研究領域涉及古代文學、文藝理論等。

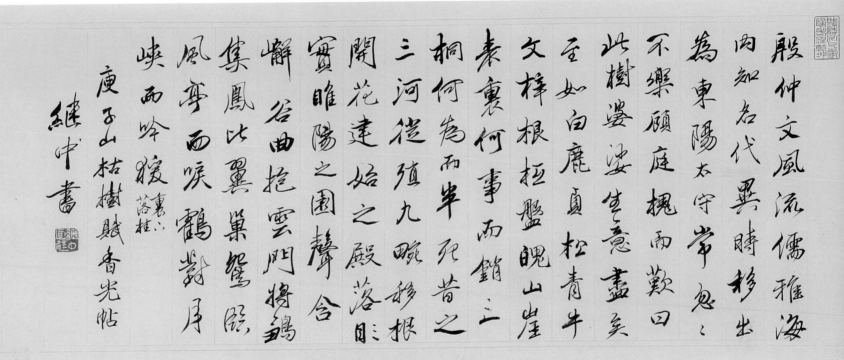

殷仲文風流儒雅海
內知名代異時移出
為東陽太守常忽忽
不樂顧庭槐而歎曰
此樹婆娑生意盡矣
至如白鹿貞松青牛
文梓根柢盤魄山崖
表裏何事而銷亡
桐何為而半死昔之
三河徙殖九畹移根
開花建始之殿落彤
實睢陽之園聲合
嶰谷曲抱雲門將鶵
集鳳比翼巢鴛照
風寧西喉鶴對月
峽而吟猿

庚子山枯樹賦香光帖
繼中書

行書横幅　37cm×99cm

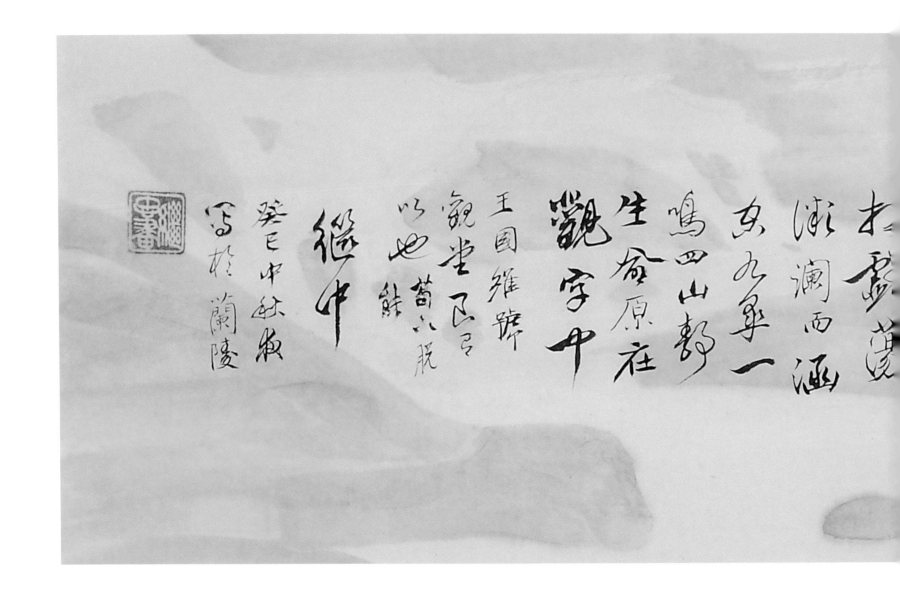

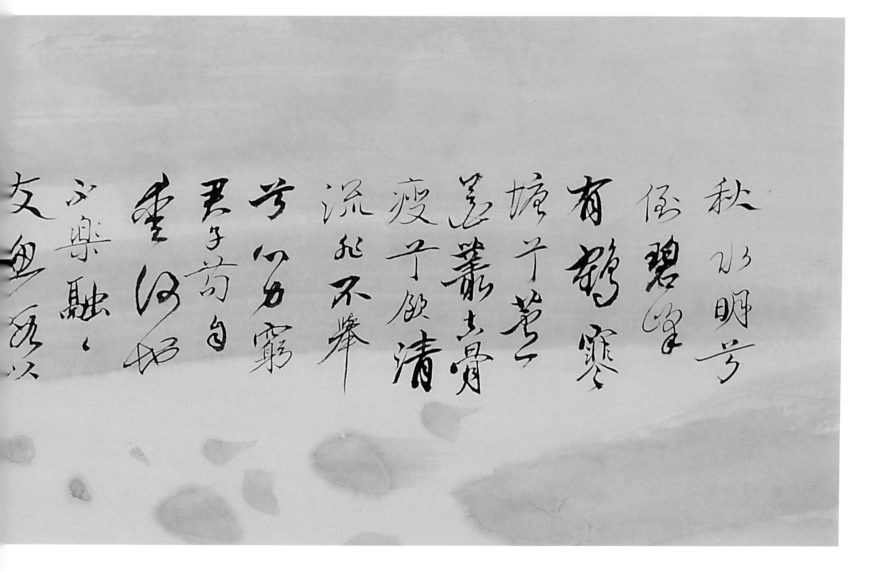

行書橫幅21cm×68cm

陳章漢

一九四七年出生於廈門同安，祖籍莆田。福建師大中文系畢業，文學學士，編審。中國作家協會會員，中國書法家協會會員，福建省作協副主席，福州市書協主席，福建省耕讀書院院長，福州市文聯原黨組書記、主席。

出版文學、美學、辭賦、書法類作品集近二十種，獲省級以上創作獎、編輯獎近六十項，包括福建省文學獎和省政府百花獎九項。連續四次出席全國文代會、作代會。

右｜行書斗方　50cm×43cm

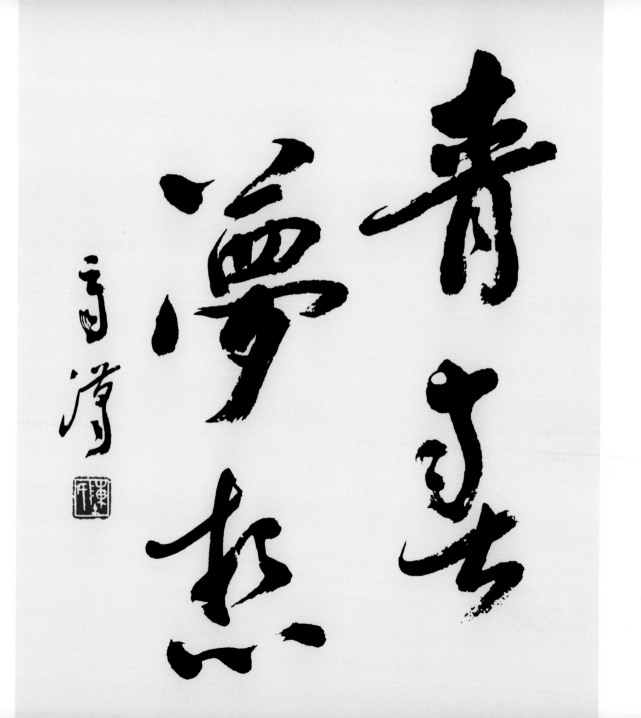

左｜行書橫幅 97cm×180cm
中｜行書對聯 180cm×33cm×2
右｜行書對聯 180cm×40cm×2

畊雲種月養秋志
讀簡鼓琴海嶽懷

陳章清□書

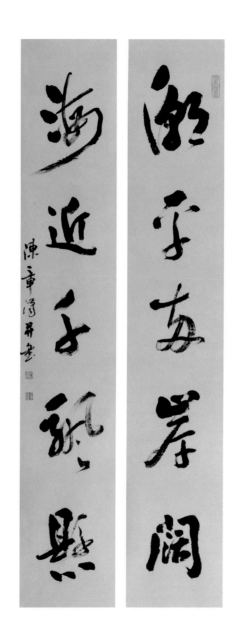

朱以撒

一九五三年出生，一九八一年畢業於福建師範大學中文系。現為福建師範大學美術學院教授、博士生導師，福建省書法家協會副主席，中國書法家協會學術委員會副主任，中國作家協會會員，中國作家書畫院副院長，中國藝術研究院中國書法院研究員。二〇〇九年被評為「中國書壇十大年度人物」。二〇一四年被福建省委省政府評為「福建省文化名家」。

右｜行書題跋　138cm×68cm

祥雲拂捲神龍見矣昂首曲頸鱗身
長尾不躡狗角兮揚鬐兮神龍状兮
騰差姿之直邁遙兮乘雲氣御飛龍
而游乎之外兮布壽情示以快舉
若之掌拜由奕巳久何人見何龍遊兮
瑞鱗躍兮舞兮遐想世游以方玄憶
倬之色渾庶之形夢兮六束陳而合之
妙埶焉象遙年霄昊之兮千百斗二
龍在其中　　　己未三秦
　　　以撒能
　　　　書

019

清己自遠　廉潔為謹

漢時傳說鳳凰鳴珠于人得之者必能長
壽今雙鳳鳴嗽珠圖珠初以揚
軀龐大雅為我所得不無
快樂洋洋鳳躍動鳳尾高揚
珠相瑩然玉聲鏗然靈黑
心美待人意者所託而音
遠盡師無意巧飾迤邐曠清宵月下出
於自然故知執事必妙契禮不如蘭儀寶晤
不及宣明

乙未三春
以撥延漢畫
傳□

阿處望神州滿眼風光北固樓
千古興亡多少事悠悠不盡長
江滾滾 年少萬兜鍪坐斷
東南戰未休 天下英雄誰敵手
曹劉 生子當如孫仲謀

辛棄軒詞 南鄉子 丁酉之夏 以撇石佑安

左｜小楷箋紙 29cm×18cm
中｜行書對聯 180cm×45cm×2
右｜行書中堂 138cm×68cm

羅覺華

筆名柯古等，自號艮齋，一九六三年生，福建平和人。中國書法家協會會員、中國青年書法理論家協會會員、福建省書協刻字研究會理事、漳州市書法家協會副秘書長、漳州市青年書法家協會副主席、漳州市書協刻字藝術委員會主任、漳州城市職業學院初教系副教授。作品先後入選全國第七屆中青年書法篆刻家作品展暨二十世紀中國書法大展、福建省書畫晉京展等多個大展。書法論文接連入選第二、三屆「全國青年書學討論會」、「全國書法史學・美學學術研討會」、「全國書法教育學術研討會」、「第七屆書法全國展論文評審」、「國際刻字藝術研討會」、「正書論壇」等大型理論研討會，並在《中國書法》、《書法賞評》、《書法報》、《書法導報》等專業報刊發表一系列書論。

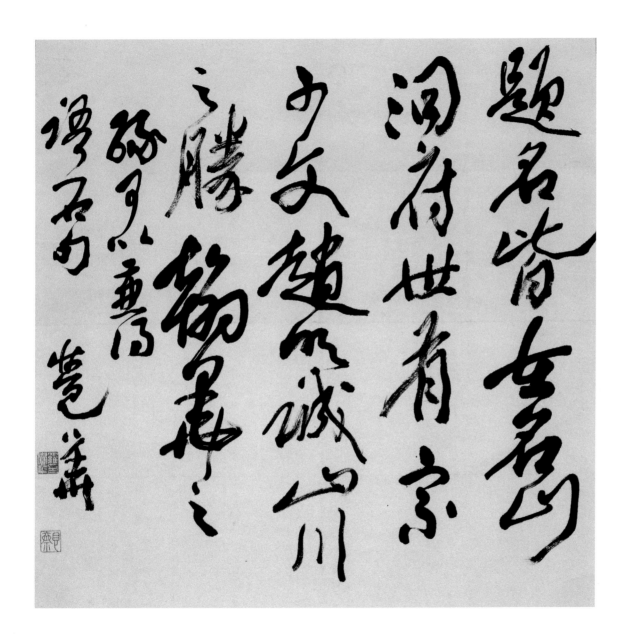

題名皆可喜
洞府世有宗
少文趙威城山川
之勝翰墨壽書之
猶可久壽陽
得石句

左｜行書條幅　126cm×47cm
中｜行書中堂　126cm×68cm
右｜行書對聯　138cm×34cm×2

半樓月影千家笛

萬里天涯一夜砧

篤斌書

林長紅

筆名林長弘，男，一九六三年二月出生，籍貫泉州。一九八〇年九月至一九八四年七月，就讀於福建師範大學中文系，本科畢業，獲文學學士學位。一九九九年八月至二〇〇一年八月，在福建師範大學文學院主修文藝學碩士研究生課程。現為中國書法家協會會員、福建省書法家協會理事、泉州市書法家協會副主席。曾獲得福建省第四屆「百花文藝獎」。

橋畔徬篁頁碧谿君家元極
此橋西來皆不似後聞楚閭
暖等春幽鳥囀

宋蔡襄訪陳處士訓一嘗點次乙未蔻日
於溫陵洛陽橋畔蔡忠惠公祠
林長紅敬書

楷書立軸　180cm×47cm

027

楷書立軸　180cm×47cm

隸書立軸　240cm×60cm

黃鴻瓊

黃鴻瓊，泉州師範學院教授，書法碩士生導師。美學研究所所長，書法專業主任。北京大學書法藝術研究所客座研究員。中國書法家協會會員，福建省書法家協會常務理事。福建省書法家協會女子委員會副主任。福建省教育學會書法教育委員會副會長。

右 | 行草中堂 90cm×60cm

倚空絕壁勢雄豪
招引山風接海濤
不假他人主名姓
臺月似此臺高

清晉江傅伯壽詩秦承釣臺
甲午之秋 黃鴻瑗書

今日山城好事新客來誇說齒生津喜
晴郊外多遊女歸暮溪邊盡醉人鮮筍
紫泥開玉版嘉魚碧柳貫金鱗一壺就
請衰翁飲亦與花朝報答春
絳臺使君府亭閣泰園圃一泉西北來群
峰高下睛池魚或躍金水簾長布雨怪栢
鎖蛟虬醜石鬥貙虎群花桐倚唉巒楊風
月自由舞靜境合通仙清陰不如暑每
興風月期可魚詩酒助登臨問民俗依舊
陶唐古
荇帶荷錢漸滿池吹香隔岸盡茶蘼潛
魚忽擲金梭起補足今朝未了詩
右録古詩三首
甲午之秋 黃鴻瓊書於閩

小楷團扇　43cm×43cm

慧濟講堂

壬辰年桂月

黃鴻瓊書

隸書題匾　50cm×180cm

阮憲鎮

一九六四年四月生於福建古田。現為甯德師範學院中文系副教授，中國書法家協會會員，福建省書法家協會教育委員會副主任、常務理事，甯德市文聯副主席，甯德市書法家協會主席，政府特殊津貼專家。出版有《阮憲鎮書法集》、《中國美術成就：阮憲鎮》書法卷等。二○一○年代表中國書法家應邀赴新加坡藝術交流。在新加坡和福州等地舉辦個人書法展。

左｜行書對聯　185cm×58cm×2
右｜甲骨文對聯　137cm×35cm×2

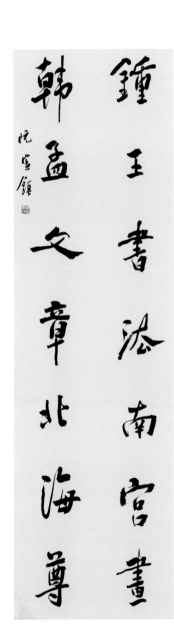

韓孟文章北海尊　鍾王書法南宮畫
阮寫鎮

集甲骨文字其先本諸卜書安可不通文
古書論曰意主字先文向思後字同名布勻令偏側墨淡則偏神

絕漂沁滯鋒意肥則若鈍瘦則露骨刀使傷於軟弱不須降妝為奇調勻點畫上下均平遞相顧揖
阮寫鎮

筋骨精神隨其大小三百頭輕尾重刀令左避右長斜正如人上稱下載東映西帶氣宇融和精神濃

展書此枝言取為不可四又曰夫點不變謂之布棋畫不變謂之布算其方不變謂之平圓不變謂之環
阮寫鎮

文之為德也大矣與天地並生者何哉夫玄黃色
雜方圓體分日月迭璧以垂麗天之象山川煥綺
以鋪理地之形此蓋道之文也仰觀吐曜俯察含
章高卑定位故兩儀既生矣
惟人參之性靈所鍾是謂三才為五行之秀實天
地之心心生而言立言立而文明自然之道也傍
及萬品動植皆文龍鳳以藻繪呈瑞虎豹以炳蔚
凝姿雲霞雕色有逾畫工之妙草木賁華無待錦
匠之奇夫豈外飾蓋自然耳至於林籟結
響調如竽瑟泉石激韻和若球鍠故形立則章成
矣聲發則文生矣
夫以無識之物郁然有彩有心之器其無文歟人
文之元肇自太極幽贊神明易象為先庖犧畫其
始仲尼翼其終而乾坤兩位獨製文言：言之文也
天地之心哉 節文心雕龍

阮儀鎮

左｜行楷斗方 78cm×60cm
右｜行書小品 75cm×35cm

元豐六年十月十二日夜解衣

欲睡月色入戶欣然起行念

無以樂者遂至承天寺尋張

懷民懷民亦未寢相與步

於中庭庭下如積水空明水中

藻荇交橫蓋竹柏也

何夜無月何處無竹柏但少閒人如吾兩人者耳 阮鵬鎮

037

陳鋒

無疆齋主人，一九六四年出生於福建平潭，一九八三年就讀於福建師範大學中文系，一九八七年畢業，現為福建省長樂第一中學副校長，高級教師，福建省書法家協會會員，福建省書法教育委員會常務理事，長樂市書法家協會副主席。書法篆刻作品多次在全國展覽比賽中獲獎，入選文化部和中國文聯舉辦的「世界華人藝術展」，在澳大利亞、俄羅斯、新加坡等國家展出。有多幅作品被毛主席紀念堂、吉林省圖書館等收藏，並有七十多幅作品在《中國書畫報》等專業報刊發表。書法論文入選全國第四次書法教育學術研討會。一九九八年被聘擔任國家教委委託編寫的全國中等師範書法教材編輯，參加全國中等師範學校書法教材《書法訓練》和《書法篆刻裝裱知識》兩書的編寫。《中國文化教育研究》雜誌、《福建日報》等介紹書法篆刻成就。

左｜隸書中堂　172cm×91cm
右｜篆書對聯　176cm×36cm×2

沈麗源

一九六四年生，一九八八年畢業於福建師範大學中文系。主要研究方向：中國書法史、宋元戲曲。現為福建商業高等專科學校新聞傳播系副教授、校圖書館館長。

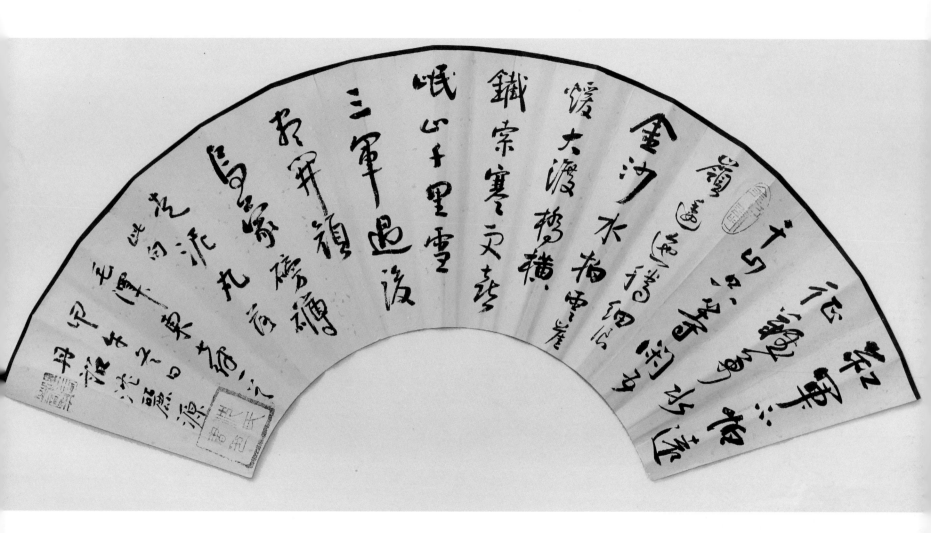

行書扇面 54cm×26cm

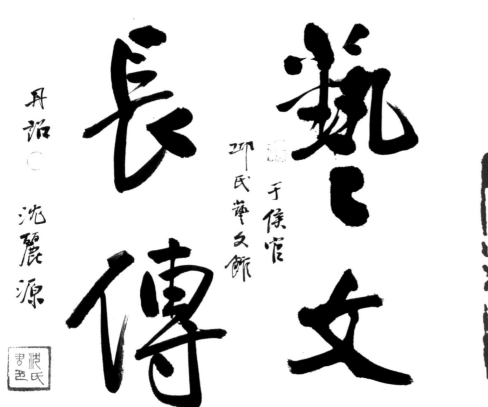

藝文長傳

丹詔○ 沈麗源

于侯官邛氏華文飾

左｜行書斗方 54cm×52cm
右｜篆刻：寬厚

左｜篆刻：金石壽
右｜篆刻：鵬程萬里

王永昌

福建師範大學中文系八〇級。
現任中國書法家協會理事、龍岩市文聯主席、
龍岩市書法家協會主席、福建省政協委員。

右｜行書扇面　45cm×26cm

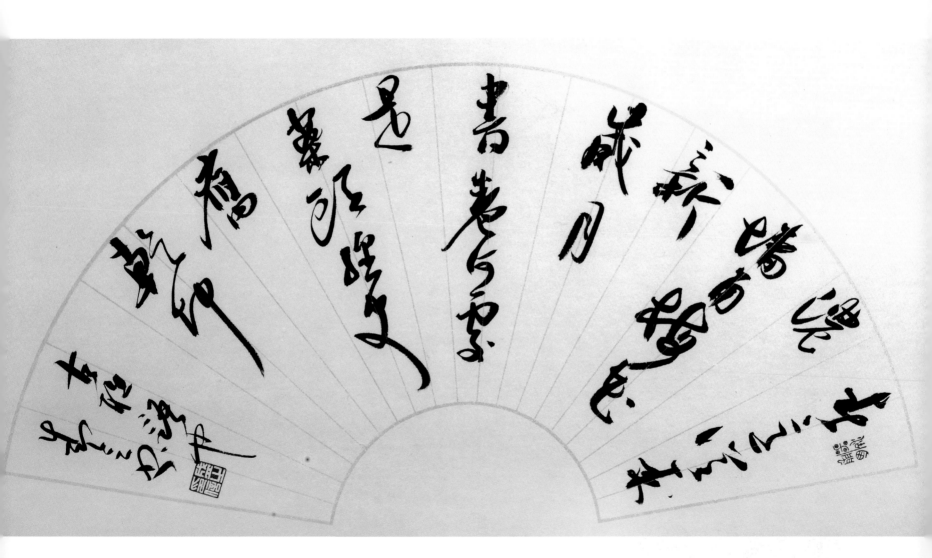

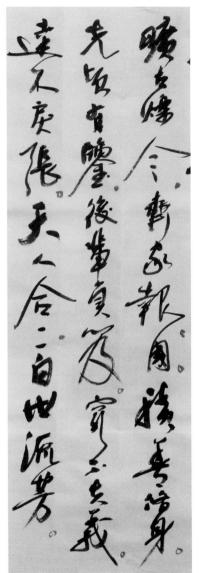

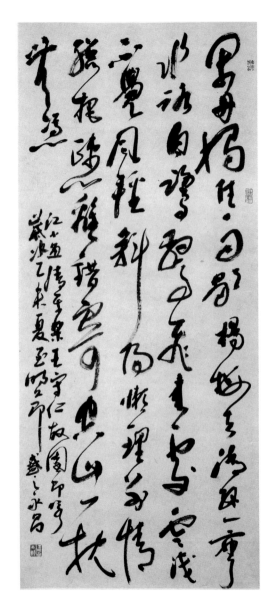

左｜行草立軸 138cm×52cm
中｜行草立軸 138cm×34cm
右｜行草立軸 138cm×34cm

東風料峭玉壺冰　山碎水月見花

猶帶雪　物有樽餘雷動風鼓

抽筆抱甲歸鶯生鄉里病人

新年感物動芳草又是清陽一下字

明爭箱飲無限峭　戴叔倫詩

歲在甲午仲夏　盛之永昌書之

方小壯

一九六五年生，籍貫福建雲霄。福建師範大學文學院學士、碩士，南京藝術學院美術系博士，南京大學文學院古典文獻所博士後。現為南京大學美術研究院副教授。中國書法家協會會員，南京市書協理事。出版有《方小壯印稿》（印譜，福建教育出版社，1991）、《漢印》（編著，上海書畫出版社，2003）、《曾鯨〈嚴用晦像〉長卷考評》（專著，河北教育出版社，2006）、《林卷阿與〈豳風圖〉》（專著，上海書畫出版社，2009）、《印典》（校注，中華書局，2011）。

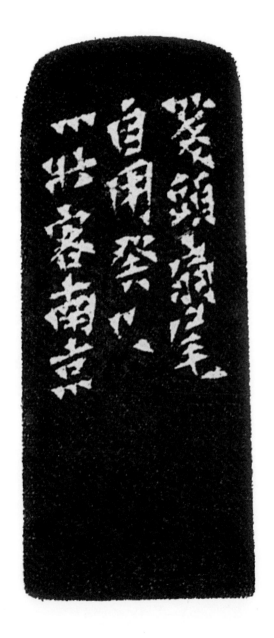

左｜箋短意長 邊款
右｜箋短意長 1.6cm×1.9cm

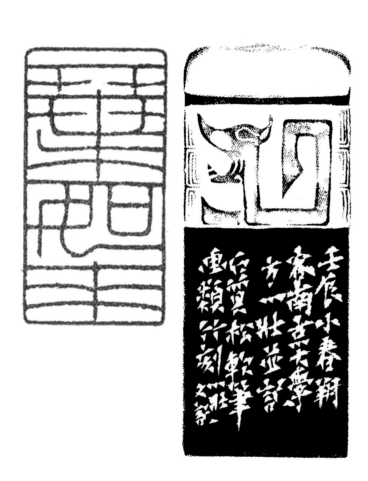

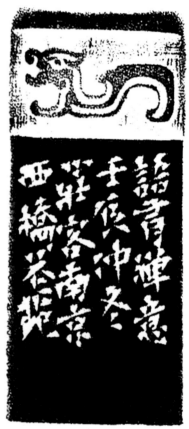

左｜一葉一如來 2.6cm×1.4cm
右｜一葉一如來 邊款

左｜花深處 2.3cm×1.1cm
右｜花深處 邊款

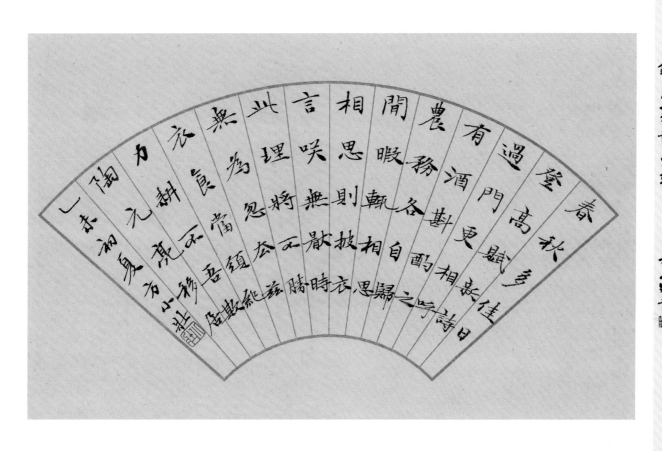

左｜小楷扇葉　15cm×24.6cm
右｜隸書立軸　130cm×30cm

無明實性即佛性
幻化空身即法身
錄永嘉證道歌　方一莊書

春秋多佳日，登高賦新詩。
過門更相呼，有酒斟酌之。
農務各自歸，閑暇輒相思。
相思則披衣，言笑無厭時。
此理將不勝，無為忽去茲。
衣食當須紀，力耕不吾欺。

葉雄

福建師範大學中文系八五級。一九八九年八月至一九九六年七月建陽師範學校，一九九六年八月至今建甌市委黨校。

左｜草書中堂　180cm×76cm
右｜行書對聯　134cm×23cm×2

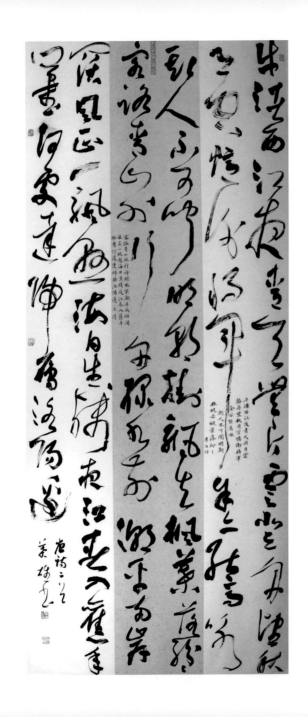

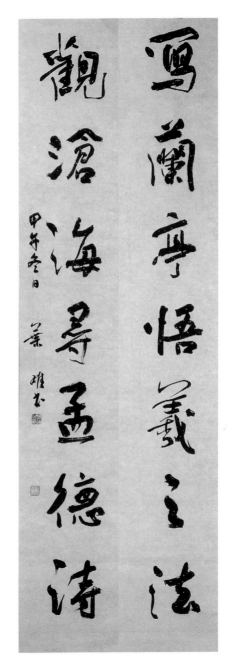

寫蘭亭悟羲之法
觀滄海尋孟德濤

甲午冬日

葉雄書

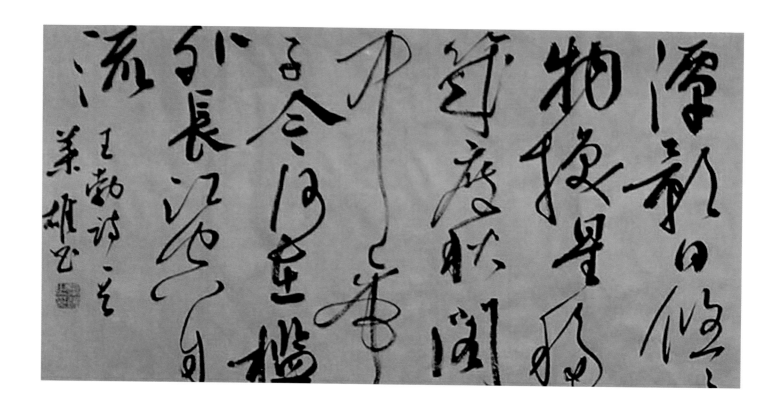

浮新日倡物後是移尋庭歌闌月至檻於長江流王勃詩一句菜雄書

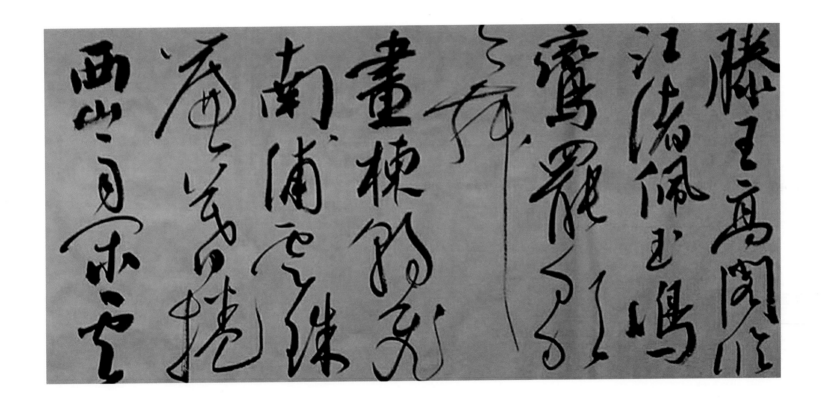

滕王高閣臨江渚，佩玉鳴鸞罷歌舞。畫棟朝飛南浦雲，珠簾暮捲西山雨。

行書橫幅 138cm×34cm

沈一川

一九六八年生，現為詔安縣南城中學教師，福建省書法家協會會員。二〇一一年七月，作品入選「第三屆福建省書法篆刻展」；二〇一三年十二月獲「福建省教師優秀書法作品展」一等獎。

右｜行書斗方　68cm×68cm

雲想衣裳花想
容春風拂
檻露華濃若非
群玉山頭見會
向瑤臺月下逢

錄李白清平調一首沈一川

宏圖一橋飛
架南北天塹
變通途更立
西江石壁截
斷巫山雲雨
高峽出平湖
神女應無恙
當驚世界殊

毛主席水調歌頭

乙未年春沈一心書

才飲長沙水
又食武昌魚
萬里長江橫
渡極目楚天
舒不管風吹
浪打勝似閒
庭信步今日
得寬餘子在
川上曰逝者
如斯夫風檣
動龜蛇靜起

楷書橫幅　35cm×136cm

059

林紅

女，福建福州人，一九九一年福建師範大學中文系本科畢業，教育碩士，高級講師，福州市中職書法學科帶頭人。現任福州文教職專副校長、福建省書法家協會女子工作委員會副主任、福州市教育書法協會常務副主席、福州市女書法家協會副主席、福州市書法家協會常務理事。師從著名書法家朱以撒先生。近二百幅書法作品在全國、省市舉辦的書法比賽、活動中獲獎、展出、收入作品集，二十餘篇書法教學論文、七十多幅書法作品在各級各類報刊雜誌發表，指導的大批學生在全國、省、市舉辦的各級各類比賽中獲獎。二〇〇四年個人介紹入編《福建省文藝家辭典》，二〇一五年二月成功舉辦「硯上榕城」林紅書法作品展。

崝峻釣龍石飛亭壓其端擴徹四無
際因之名達觀攀雲躋大庭堥
路何紆盤秋明澄遠綠暑霽凝新寒城廓
煙上綢水陸漁樵蓄偶暇按民俗適遊
心意歡鳴弦俯清流對酒環蒼山重拂襟
塵淨從帶夕嵐還

蔡襄詩 達觀亭 林紅書

明湖之風吹過頭暈眩夢
的香氣每一縷靜定的月
洋名而展開眼睛尋
妳妳枝著情緒的宅
記憶的橫之誰五百萬三朵
的夜華第一天星辰
幾續的曲子飛奏或宗溫柔

了武星永遠發記憶家鱼躺
的錦 四面裡而達涅
如日夢高凜著十小方湟
而過住不著來必誰都
認識那園畫沉在永展記憶
的倒影

林徽因詩 記憶 甲午之冬 林紅書

左｜行書詩箋 23cm×13cm
右｜行書小品 77cm×69cm×2

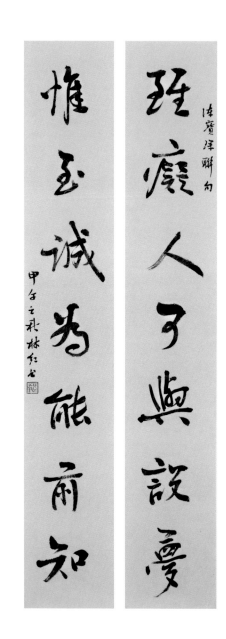

琴癖人了興說夢
惟玉誠為熊前知

陳寶琛聯句
甲午之秋 林红书

錄愛邊說 甲午之冬 林红书

左｜行書對聯　102cm×17cm×2
右｜行書橫幅　70cm×137cm

水陸草木之花，可愛者甚
蕃。晉陶淵明獨愛菊。自
自李唐來，世人甚愛
牡丹。予獨愛蓮之出淤泥
而不染，濯清漣而不
妖，中通外直，不蔓不枝，
香遠益清，亭亭淨植，
可遠觀而不可褻玩焉。予
謂菊，花之隱逸者也；
牡丹，花之富貴者也；蓮，
花之君子者也。蓮之愛，同予
者何人。牡丹之愛，宜乎眾矣。

蔡清德

一九七〇年十月生於福建龍海，鑒海堂主人，別署鏡堂。

書法博士，福建師範大學美術學院教授，華東師範大學世博研究院書法研究中心主任。南京藝術學院美術學（中國書法篆刻史）博士畢業，臺灣中央研究院歷史語言研究所訪問學人，清華大學人文學院訪問學者。

中國書法家協會會員，福建省書法家協會常務理事、教育委員會副主任，福州市中青年書法家協會主席，三月三書社社長。

右｜行書斗方（組）67cm×67cm×4

慶曆四年春，滕子京謫守巴陵郡。越明年，政通人和，百廢俱興，乃重修岳陽樓，增其舊制，刻唐賢今人詩賦于其上。屬予作文以記之。

予觀夫巴陵勝狀，在洞庭一湖。銜遠山，吞長江，浩浩湯湯，橫無際涯；朝暉夕陰，氣象萬千。此則岳陽樓之大觀也，前人之述備矣。然則北通巫峽，南極瀟湘，遷客騷人，多會于此，覽物之情，得無異乎？

若夫霪雨霏霏，連月不開，陰風怒號，濁浪排空；日星隱曜，山岳潛形；商旅不行，檣傾楫摧；薄暮冥冥，虎嘯猿啼。登斯樓也，則有去國懷鄉，憂讒畏譏，滿目蕭然，感極而悲者矣。

至若春和景明，波瀾不驚，上下天光，一碧萬頃；沙鷗翔集，錦鱗游泳；岸芷汀蘭，郁郁青青。而或長煙一空，皓月千里，浮光躍金，靜影沈璧，漁歌互答，此樂何極！登斯樓也，則有心曠神怡，寵辱偕忘，把酒臨風，其喜洋洋者矣。

嗟夫！予嘗求古仁人之心，或異二者之為，何哉？不以物喜，不以己悲；居廟堂之高則憂其民，處江湖之遠則憂其君。是進亦憂，退亦憂。然則何時而樂耶？其必曰先天下之憂而憂，後天下之樂而樂歟。噫！微斯人，吾誰與歸？

時六年九月十五日

范仲淹岳陽樓記文鈔書
蒙城李山之江南水都
聾瘖學人蔡鴻德

1-2 | 1-1
1-4 | 1-3

（看圖順序請由右至左看）

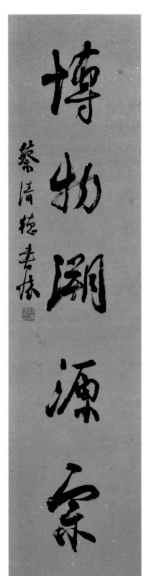

博物開源宗
蔡清德書臻

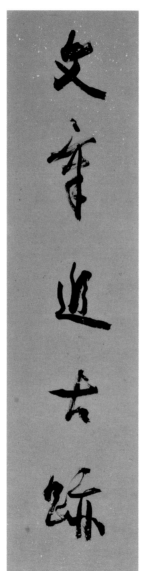

文章追古蹟

臣亮言戎路無行履險置寒
以無任不獲麾從企佇懸情
有寧舍即日長史逞充宣示令
命知征南將軍重田單之奇廣
憤怒之眾與徐晃同勢并力摧
討表裏俱進應時剋馘滅山
蓮賊師關羽已被矢刃傳方反
覆胡備背恩天道禍淫不終
命奉聞嘉憙喜不自勝望路
笑踊躍逸豫臣不勝欣慶謹拜
表因摃便宜上聞臣亮誠惶誠恐
摃首摃首死罪死罪
建安廿四年閏月九日南蕃東武亭侯臣亮上
甲午初冬書搭城金山鑒海堂　清德

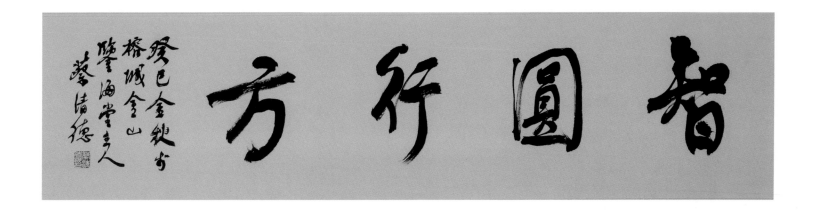

左｜行書對聯 133cm×34cm×2
中｜小楷箋 25.8cm×18.5cm
右｜行書橫幅 34cm×133cm

洪軍

本科畢業於福建師範大學中文系，後取得廈門大學MPA碩士學位，現就職於廈門市教育局。自幼喜愛書法，師從朱以撒先生。現為三月三書社社員、福建省書法家協會會員、廈門市書法家協會理事。

雪裏已知春信至寒
梅點綴瓊枝膩香臉
半開嬌旖旎當庭
際玉人浴出新妝洗
造化可能偏有意故
教明月玲瓏地共賞
金尊沈綠蟻莫辭
醉此花不與群花
比
李清照詞漁家傲
臨米芾蜀素帖後
書乙未三月 洪軍

蘇東坡詩端午遍遊諸寺得禪字
乙未年三月廿九日於興北
洪軍 書

右│篆書小品　34cm×40cm
左│行書小品　34cm×69cm

楚辭抄　其三

放生魚鱉逐人來　無主
荷到處開　水枕能令
山俯仰風船解與月
徘徊　其四

未成小隱聊中隱可得
長閒勝暫閒我本無
家更安往故鄉安此
好湖山　其五

蘇東坡詩選鈔
時已過立夏梅雨
仍在　乙未三月廿
二日洪軍

六月二十七日望湖

楼醉書五絕

黑雲翻墨未遮山　白雨

跳珠亂入船　卷地風

來忽吹散望湖樓下

水如天　其一

烏菱白芡不論錢　亂

繫青菰裹綠盤忽憶

嘗新會靈觀滯留

江海浮加餐　其二

獻花游女木蘭橈細雨

斜風逕翠翹無限芳

州生去若吳兒不載

行書橫幅　35cm×140cm

王宏生

男，一九七一年生，江西樂安人，南京大學文學博士。現為福建師範大學文學院副教授，著有《北宋書學文獻考論》等。

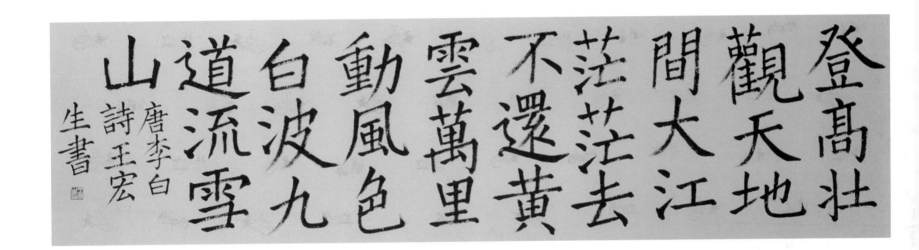

登高壯觀天地間　大江茫茫去不還　黃雲萬里動風色　白波九道流雪山

唐李白詩　王宏生書

楷書橫幅　34cm×136cm

倪可風

福建連江人，生於一九七一年，畢業於北京大學。二〇〇八年至二〇一一年就讀於福建師範大學文學院古代文學專業，師從張善文老師。現為海峽都市報副總編、福建省易學研究會常務理事、福建省書法家協會會員、福州市書法家協會理事、福州市中青年書法家協會理事兼藝術傳播中心主任、海峽書畫研究院特聘研究員、東海岸印社秘書長、三月三書社社員。作品曾多次參加全國及省級書法展，並赴日參展。二〇一三年、二〇一四年分別在福州及泉州與人合辦「風深水起書畫展」。個人專訪見於《海峽都市報》、《福州晚報》海外版。書法作品被北京大學、福建省美術館及海外友人收藏。

中歲頗好道　晚家南山陲　興來每獨往　勝事空自知　行到水窮處　坐看雲起時　偶然值林叟　談笑無還期

王維終南別業

甲午王子於鳳書

行草立軸　68cm×33cm

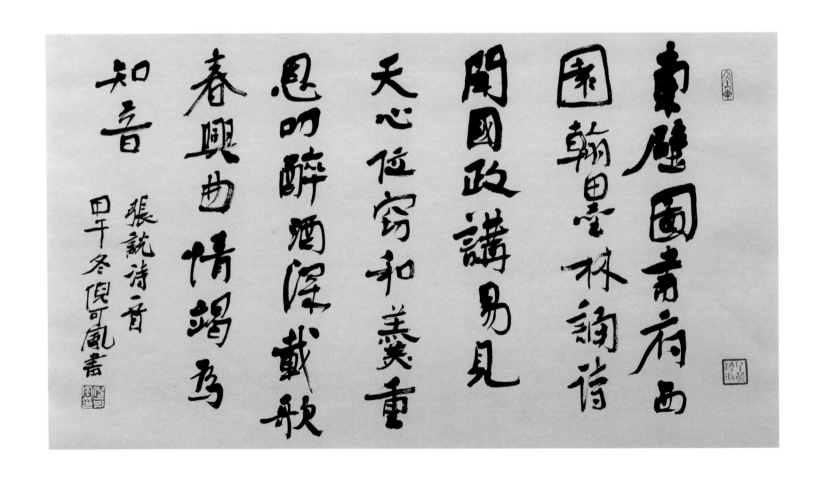

晚年惟好靜　萬事不關心　自顧無長策　空知返舊林　松風吹解帶　山月照彈琴　君問窮通理　漁歌入浦深　酬張少府　寒山轉蒼翠　秋水日潺湲　倚杖柴門外　臨風聽暮蟬　渡頭餘落日　墟里上孤煙　復值接輿醉　狂歌五柳前　輞川閒居贈裴秀才迪

右錄王維詩二首　甲午春倪可凡書

易一堂

左｜行書橫幅　33cm×134cm
右｜行書團扇　50cm×50cm

羅興海

福建建甌人，一九九六年畢業於福建師範大學中文系專科，二〇〇八年獲得福建師範大學文學院教育碩士學位。現為福州建築中專高級教師，福州市學科帶頭人。對中國古典詩詞與書法有熱情，在學習之餘也嘗試創作，能自得其樂。

右｜行書橫幅 33cm×120cm

寒山轉蒼翠秋
水日潺湲倚
杖柴門外臨風聽
暮蟬
渡頭餘落日墟裏
上孤煙復值接
輿狂歌五柳前
王維詩 晉 羅興浩書

徐東樹

福建安溪人，主要從事書法、中國美術史論的教學與研究。

福建師範大學美術學院教授、博士生導師，福建省書法家協會常務理事，南京藝術學院美術學博士，清華大學美術學院藝術學博士後。在各級專業期刊雜誌上發表論文四十多篇。主持了兩項國家級和兩項省級藝術學專案研究。二〇一一年、二〇一三年分別獲福建省第九屆、第十屆社會科學優秀成果三等獎，二〇一四年獲第九屆中國文聯文藝評論二等獎。

左｜行書立軸 137cm×35cm
右｜行書斗方 66cm×66cm

泛舟大河里 積水窮
天涯 天波忽開拆 郡
邑千萬家 行復見城
市 宛然有桑麻 回瞻
舊鄉國 淼漫連雲霞

唐人王摩詰詩 渡河到清河作 歲次辛卯年五
月於福州閩江之畔 藍田 徐東樹

渭城朝雨裛輕塵 客舍青青柳色
新 勸君更盡一杯酒 西出陽關無
故人
王維詩 送元二使安西 壬辰暮冬於枕江樓 藍田 徐東樹

分野中

峰壑陰

晴泉壑

殊出投人

霧宿隔水向樵夫

王維詩終南山庚寅

歲末 藍田東樹

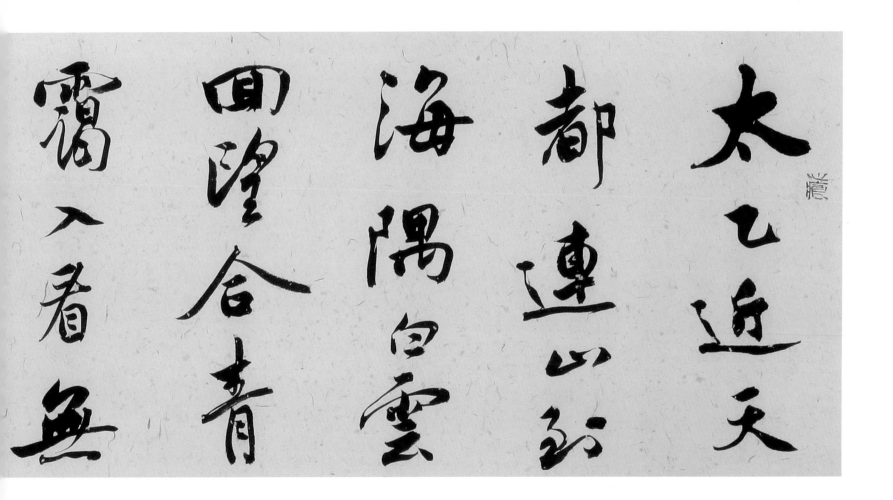

太乙近天都　連山到海隅　白雲回望合　青靄入看無

行書橫幅　33cm×133cm

黃映愷

男，福建莆田人，一九九二年九月至一九九九年七月在福建師範大學中文系攻讀本科和研究生學位，二○○四年九月至二○○七年七月在浙江大學中國藝術研究所攻讀古典文獻學書法史學方向博士學位。現為福建師範大學美術學院副教授、碩士生導師、中國書法家協會會員、福建省書法家協會常務理事、福州市中青年書法家協會副主席、三月三書社副社長。

左｜行書立軸 150cm×28cm
右｜行書立軸 85cm×42cm

山光忽西落　池月漸東上　散髮
乘夕涼　開軒臥閑敞　荷風送香
氣　竹露滴清響　欲取鳴琴彈　恨
無知音賞　感此懷故人　中宵勞
夢想　孟浩然詩　映慚

欲遠石畫相期與柬可游絕底奇花初胎青春鶗鴂
碧山人裏清酒滿杯生事蕭遠目送伊誰興裁
悄性所宅妻孥所離物自富興卒歲期藥屋於晚帳香詩但
知旦暮不辨時倚丝通意覺好夢其天放此皇帝之
習之園讀和猶神疏野二首　不祈而應石之弗得

085

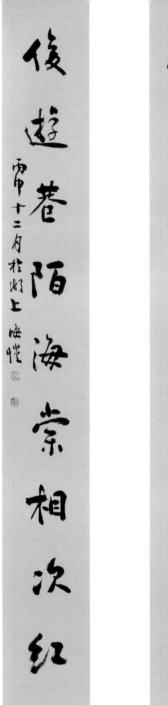

舊賞園林搖草四時碧

後遊巷陌陌海棠相次紅

丙申十二月桂湖上海愷

左｜行書對聯　147cm×17cm×2
右｜行書橫幅　35cm×85cm

姜白石論書曰一須人
品高文微老自題
甚未山谷人品不高用
墨無法乃知與黠墨
若低太俗兩事
沈潛胥中庸如此言
一物故後煙雲多
色與天地生生之事
自丝溱於筆之幻
出奇詭

李日華書一則
曉憶於二園居

歐鍵汶

號如堂,一九七五年生,文學碩士,講師。閩江師範高等專科學校書法學科帶頭人,福建省書法家協會會員,三月三書社秘書長。

書法篆刻得朱以撒、鄭本容、林健、陳國斌等老師指導,出入秦漢魏晉,精研篆隸之法,研究藝術文字學,求貫通書法、篆刻之理,以期自見心源。二〇〇九年,又入適齋郭丹老師門下,研習中古文學,以論文《中國人的眼睛——六朝觀看詩學研究》取得文學碩士學位。

二〇一三年起,連續三年舉辦個人書法篆刻展。二〇一五年,《游刃——歐鍵汶治印》一書由福建美術出版社出版。藝術評論及論文發表於《福建日報》、《中國書畫報》、《書法報》、《美術報》、《福建教育》、《福建藝術》、《藝苑》等報刊。主編《中國篆刻藝術精賞》叢書等書法篆刻鑒賞書籍三十餘冊。編著福建省中小學書法教材《書法》十七冊,擔任副主編。

1 | 篆刻　生歡喜　2.6cm×2.6cm

2 | 篆刻　崇石堂　2.5cm×2.5cm

3 | 篆刻　逝者如斯夫　2.0cm×2.0cm

4 | 篆刻　落木千山天遠大　3.8cm×3.7cm

1	2
3	4

己巳春
如生

悠周

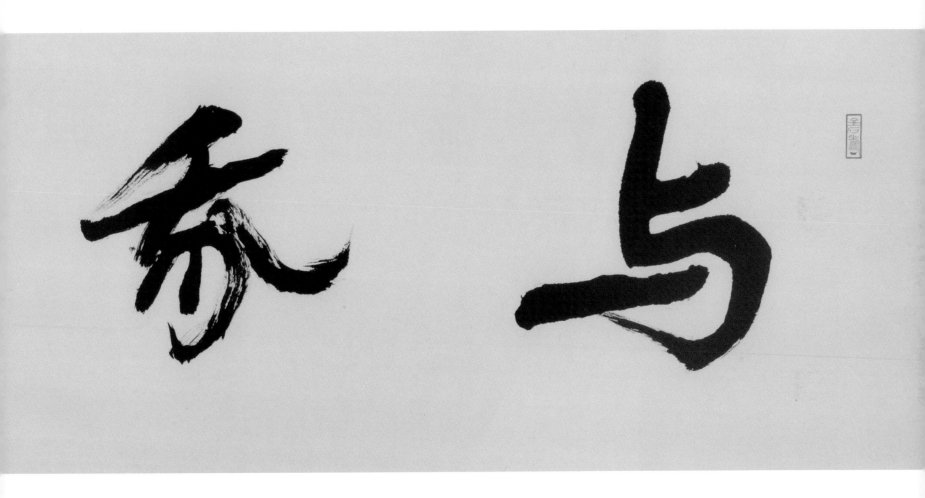

行書橫幅　34cm×136cm

張家壯

文學博士，南京藝術學院博士後，福建師範大學文學院副教授，中國書法家協會會員，福建省書法家協會理事。主要從事古典文學、中國書法的教學與研究。書法作品 中國博士後科學基金會、福建省美術館、清華大學環境學院、張瑞圖研究會、鄭成功紀念館等多家單位與個人收藏。

右｜行書詩箋　29cm×18cm

忽歲云暮徒興白首嗟嗟山鳴待伴雪春禁隔年花把卷日

庭眠分餼且瞬牙自緣身嫩愜莫遣送窮車 歲暮

仙人住近餘杭娃得

酒攜雄上野航踏

雪能來何一盞

風流京減在餘

杭招樸菴僧 歸自兵枉山

白雲住慶京曾高割取西偏

著分兵仲腳三條樣下卧任君

裹蓋洛陽城半間 白雲

貞節扶疎
十竹齋寫

右錄古人雜詩三首　余自甲申以來頗喜書宗八後詩此又

其一也　丙卯二月春暖日　圍弱於餞真室

萬竹亭

高懷思居士人羣馬駃沕頴竹𣲖亭子當江偏窗
宓主人遮謝殷勤日中見斗青霄立月下吹簫碧君洞
閬渭川自足封界俯来數零陵万戶君

外史自誉畫家

志遠心疲身清命溜遁同頼而親獲狙毒厚味而美藜
叢學取益而不勝𢯳摘事知危而姑与之要一龍一蛇不厭
已之深眇惡食先厚人之飢寒血我爲人而反常
蘇梅 □□社有身之患

□史、當忘葺孫華滿悚盂恨付而家華風春而忽、去一點
□、家著鴉 乙来歲自祈春徂仲秦余畫居之昔多寫兩
錄兵兩之佢三晉 書枝如故書一過覺有所進盖㢮好々彌篤
詩文蓋垂其 知余之眇得真寶不虞邢眎
皆書之道乏難也率我吾烏 室眦憲縊下是日憲
外有鶴鶵鳴鄭入年 闢弱誌記於顴真
以此爲驗

行書小品　24cm×21cm

094

數峯太白雪
一卷陶潛詩

白樂天官舍小亭閒望句

丙戌之夏 張家壯於榕園

余家植青藤二春賞其卷葉夏賞其藤也蓋卷如夢如煙似幻藤
猶艸猶篆方生方滅方滅方生四時皆可觀也往者遊會稽謁青藤書屋詩亦池之系
足方夫後見池畔青藤枝地騰蛟起鳳延迤陸徐文長先生也又過西蜀見升菴手植
青藤矯矯獸百餘尺叶若紫雲之嚴亮落亮紅陣遠勝北國之雪余以卷喻女子安知
物無彊弱有志歌化則雄落紅阿巴悲哉落紅系旦婁情物化作春泥愛護卷青
藤春大丈夫世回作旦圖其會心者誰歟
繼甲師題嚴畫青藤畫 余嘗擬程平默德告子弟語而戲與二三友句
學問雖遠在漳州二嘗嘗求之 甲午陽月門弟子家壯臨書於勝依戀家堂

左｜行書對聯　120cm×19cm×2
右｜小楷硬卡　34cm×11cm

鄭薇

女，現為福建師範大學協和學院講師，福建省書法家協會會員，福州市中青年書法家協會理事，主要從事書法教學與研究工作，作品曾獲福建省婦女書法攝影比賽特等獎。

右｜行楷小品 42cm×20cm

山不在高有仙則名水不在深有龍
則靈斯是陋室惟吾德馨苔痕上階
綠草色入簾青談笑有鴻儒注來無
白丁可以調素琴閱金經無絲竹之
亂耳無案牘之勞形南陽諸葛廬西
蜀子雲亭孔子云何陋之有 鄭薇

或因寄所託放浪形骸之外雖

趣舍萬殊靜躁不同當其欣

於所遇暫得於己快然自足不

知老之將至及其所之既惓情

隨事遷感慨係之矣向之所

欣俛仰之間以為陳迹猶不

能不以之興懷況脩短隨化終

期於盡古人云死生亦大矣豈

不痛哉每攬昔人興感之由

若合一契未嘗不臨文嗟悼不

能喻之於懷固知一死生為虛

誕齊彭殤為妄作後之視今

亦由今之視昔悲夫故列

叙時人錄其所述雖世殊事

異所以興懷其致一也後之攬

者亦將有感於斯文

永和九年歲在癸丑暮春之初會
于會稽山陰之蘭亭脩禊事
也羣賢畢至少長咸集此地
有崇山峻領茂林脩竹又有清流激
湍映帶左右引以為流觴曲水
列坐其次雖無絲竹管弦之
盛一觴一詠亦足以暢敘幽情
是日也天朗氣清惠風和暢仰
觀宇宙之大俯察品類之盛
所以遊目騁懷足以極視聽之
娛信可樂也夫人之相與俯仰
一世或取諸懷抱悟言一室之內
或因寄所託放浪形骸之外雖
趣舍萬殊靜躁不同當其欣
於所遇暫得於己快然自足不

行書橫幅（臨） 25cm×77cm

陳明生

福建師範大學文學院二〇〇〇級。二〇〇〇年
九月至二〇〇四年七月於福建師範大學文學院
漢語言文學專業學習，二〇〇四年八月至今福
建師範大學福清分校。另，二〇一〇年九月至
二〇一二年十二月於福建師範大學美術學院書
法專業研究生學習。

櫻桃落盡春歸去蝶翻輕粉雙飛

子規啼月小樓西玉鉤羅幕惆悵暮煙垂

別巷寂寥人散後望殘煙草低迷

爐香閒裊鳳凰兒

空持羅帶回首恨依依　臨江僊

遙起亭皋閒信步乍過清明早覺傷春暮

數點雨聲風約住朦朧淡月雲來去

桃李依依春黯度

誰在秋千笑裏低低語一片芳心千萬緒

人間沒個安排處　蝶戀花

闌夢遠南國正芳春

船上管弦江面淥輕鷗

滿城飛絮滾輕塵

忙殺看花人　望江南

右錄南唐後主李煜詞數首
壬辰春日天朗氣清時　明生 〔印〕

往事祇堪哀　對景難排　秋風庭院蘚侵階
一任珠簾閒不捲　終日誰來
金劍已沈埋　壯氣蒿萊
晚涼天淨月華開
想得玉樓瑤殿影　空照秦淮
浪淘沙

無言獨上西樓　月如鈎　寂寞梧桐深院鎖清秋
剪不斷　理還亂　是離愁
別是一般滋味在心頭
烏夜啼

簾外雨潺潺　春意闌珊　羅衾不耐五更寒
夢裏不知身是客　一餉貪歡
獨自莫憑闌　無限江山
別時容易見時難　流水落花春去也
天上人間
浪淘沙令

春花秋月何時了　往事知多少
小樓昨夜又東風　故國不堪回首
月明中　雕闌玉砌依然在
祇是朱顏改　問君能有幾多愁
恰似一江春水向東流
虞美人

小楷詩籤　24cm×16cm×4

103

黃加芳

一九八八年生於福建霞浦。現為莆田學院工藝美術學院教師，中國書法家協會會員，福州市中青年書法家協會理事，福建省作家協會會員。在《中國書法》、《中國書法・翰墨天下》、《書法報》、《書法導報》等報刊發表論文數萬字，並有論文入選全國第十屆書學討論會等。在《北京文學》、《青年文學》、《散文百家》、《福建文學》、《傳記文學》、《紅豆》、《西部》等刊發表文學作品十餘萬字，若干作品被《西部散文選刊》等選刊轉載。書法作品、文學作品多次獲國家級、省級獎項。

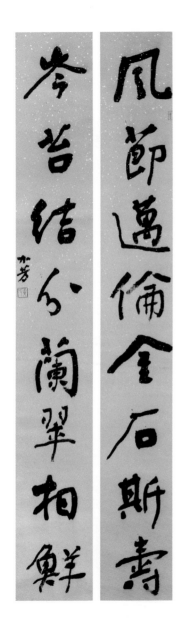

行書對聯
154cm×30cm×2

行書對聯
180cm×30cm×2

左｜行書四條屏　137cm×23cm×4
右｜行書扇面　34cm×68cm

舊時月色，算幾番照我，梅邊吹笛，喚起玉人，不管清寒與攀摘。何遜而今漸老，都忘卻春風詞筆。但怪得竹外疏花，香冷入瑤席。江國正寂寂。歎寄與路遙，夜雪初積。翠尊易泣，紅萼無言耿相憶。長記曾攜手處，千樹壓、西湖寒碧。又片片、吹盡也，幾時見得。

苔枝綴玉，有翠禽小小，枝上同宿。客裏相逢，籬角黃昏，無言自倚修竹。君不慣胡沙遠，但暗憶、江南江北。想佩環、月夜歸來，化作此花幽獨。猶記深宮舊事，那人正睡裏，飛近蛾綠。莫似春風，不管盈盈，早與安排金屋。還教一片隨波去，又卻怨、玉龍哀曲。等恁時、重覓幽香，已入小窗橫幅。

姜白石詞二至　丙申孟冬　黃大勇書

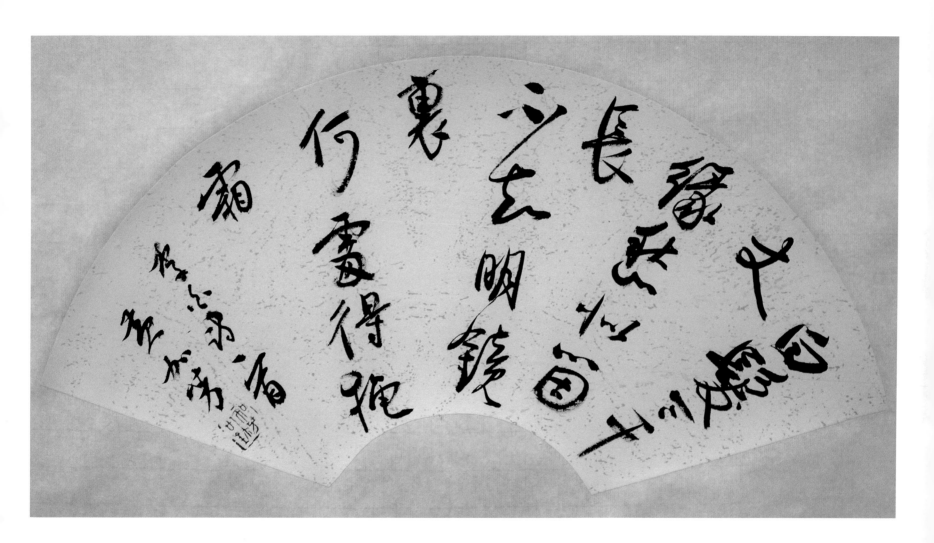

劉 貞 輝

劉貞輝，一九八八年生，福建師範大學文學院漢語言文學本科畢業，福建省書法家協會會員，師從方小壯、張家壯二先生。現為南京大學美術研究院書法研究與創作方向在讀碩士。

左｜行書小品　60cm×19.5cm
右｜行書小品（臨）　33cm×24cm

晉陽啟唐祚王明紹巢封毛綠飛
如此絕體宜昏風塵騷凌天倫牝
晨司禍凶乾綱一以隳天樞遂崇～
淫毒穢宸極虐焰螢熒窮向非
狄張徒誰辮取日功云何歐陽子
秉業速至么唐經亂周紀凡例軌
此容侃～笵太史受說伊川窗春秋
二三榮萬古開羣蒙　貞輝

記承天寺夜遊
元豐六年十月十二日夜解衣欲睡月色入戶欣然起
行念無與為樂者遂至承天寺尋張懷民懷民亦
未寢相与步于中庭～下如積水空明水中藻荇交
橫蓋竹柏影也何夜無月何處無竹柏但少閒人
如吾兩人者耳
　東坡文一則　丁酉新正　貞輝

六一居士筆說云古人時能書獨其人
之賢者傳遠後世不推此但務於書
不知工于書隨興所墨泯棄者不
可勝紀也使於魯公書雖不佳後
世見之必寶也又云學書當自成一
家之體其摹倣他人謂之奴書之人
肉眼妄誶某人酷肖某帖不論其人之
賢否正踏六一居士之誚耳鳴乎此但
可與知者道也

徐興公論書一則　貞輝

左｜行書斗方　32cm×32cm
右｜行書扇面　34cm×70cm

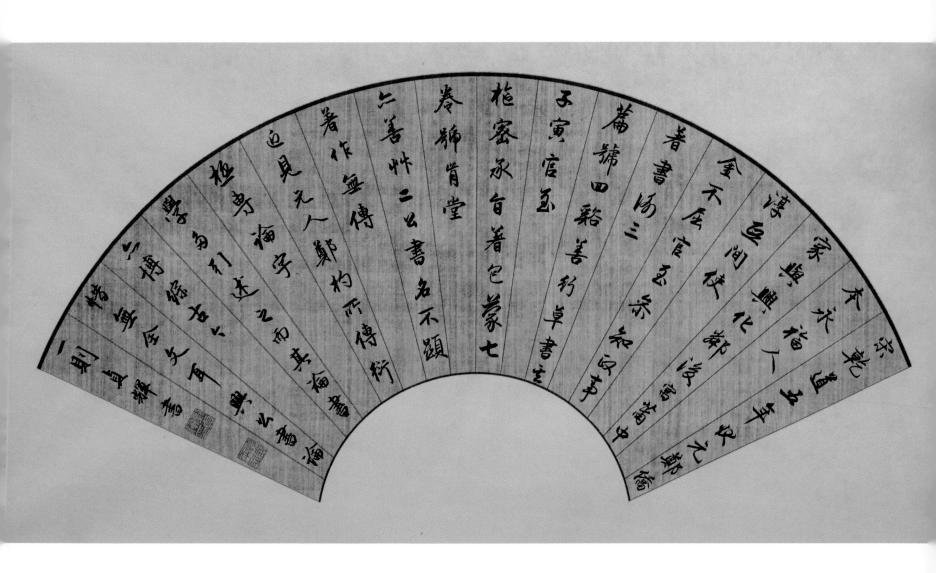

文化生活叢書・藝文采風叢刊　1306019

猶之惠風：
福建師範大學文學院書藝作品集

主　　編	林志強	
副 主 編	張家壯	
責任編輯	陳若葇	
總 編 輯	陳滿銘	
副總編輯	張晏瑞	
編 輯 所	萬卷樓圖書股份有限公司	
排　　版	菩薩蠻電腦科技有限公司	
印　　刷	森藍印刷事業有限公司	
封面設計	菩薩蠻電腦科技有限公司	
發　　行	萬卷樓圖書股份有限公司	
	地址 臺北市羅斯福路二段41號6樓之3	
	電話（02）23216565	
	傳真（02）23218698	
	電郵 SERVICE@WANJUAN.COM.TW	
大陸經銷	廈門外圖臺灣書店有限公司	
	電郵 JKB188@188.COM	
香港經銷	香港聯合書刊物流有限公司	
	電話（852）21502100	
	傳真（852）23560735	

如何購買本書：
1. 劃撥購書，請透過以下郵政劃撥帳號：
　　帳號：15624015
　　戶名：萬卷樓圖書股份有限公司

2. 轉帳購書，請透過以下帳戶
　　合作金庫銀行 古亭分行
　　戶名：萬卷樓圖書股份有限公司
　　帳號：0877717092596

3. 網路購書，請透過萬卷樓網站
　　網址 WWW.WANJUAN.COM.TW
　　大量購書，請直接聯繫我們，將有專人為您服務。
　　客服：(02)23216565 分機10

如有缺頁、破損或裝訂錯誤，請寄回更換

ISBN 978-986-478-112-6
2017年11月初版一刷
定價：新臺幣 380 元